# 戀上
# 繪封筒

たのしい絵封筒－－切手ではじまる STORY

你好

我 的 名字 叫做 茱麗葉

歡 迎 來 到 我 所 生活 的 繪封筒 世界

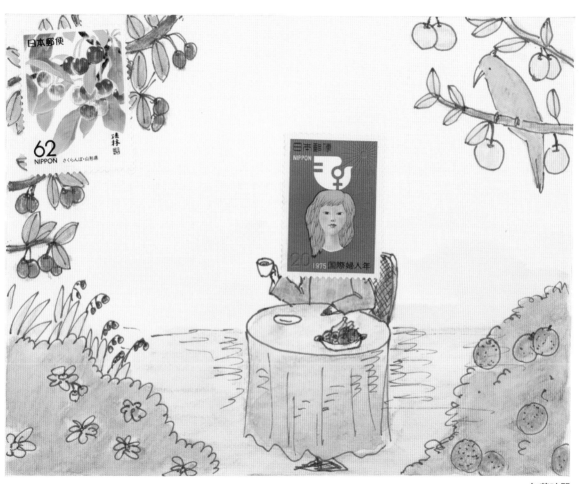

午茶時間

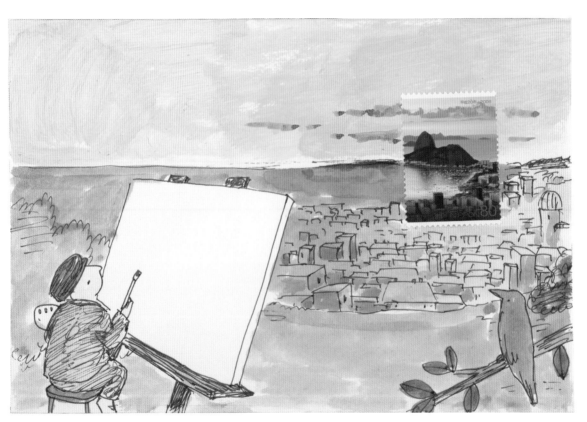

寫生

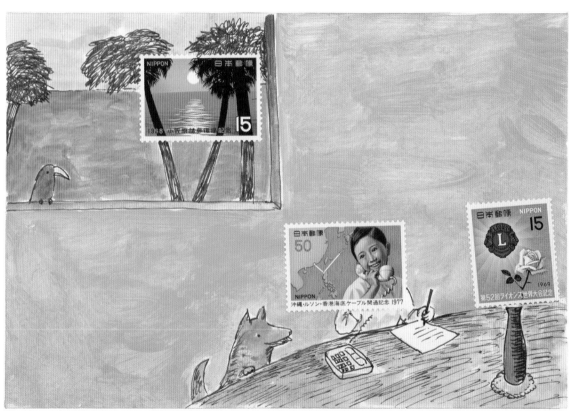

電話

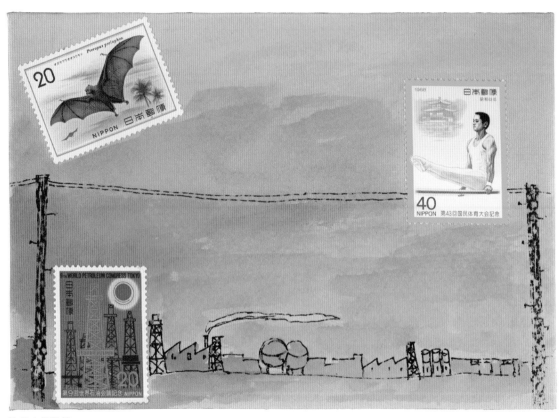

被禁止的遊戲

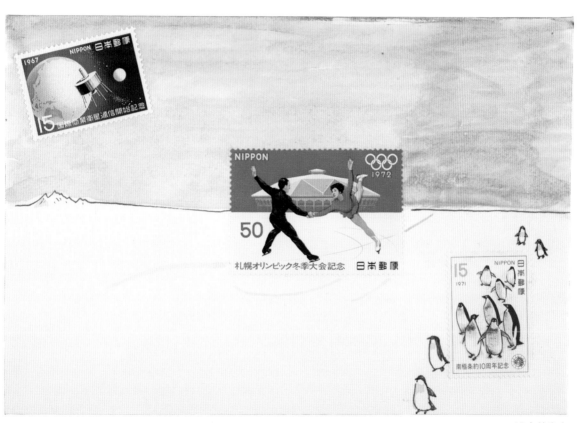

冰上的自由

你 注意 到 了 嗎？

剛 好 都 是 湊 滿 **80**元

編註：日本平信郵資為 80 日元（重量 25g 內）。

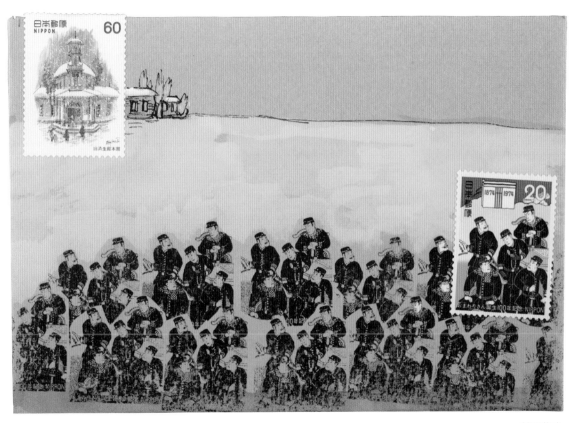

校園集合

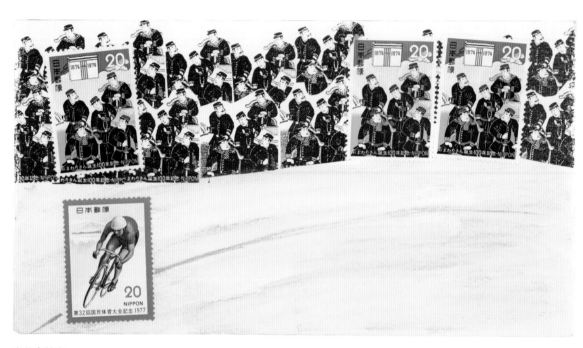

自行車競賽

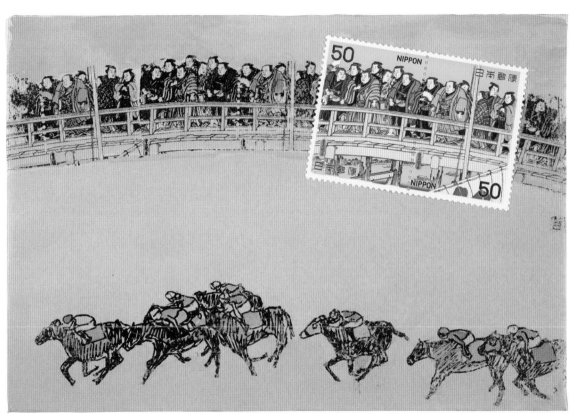

賽馬

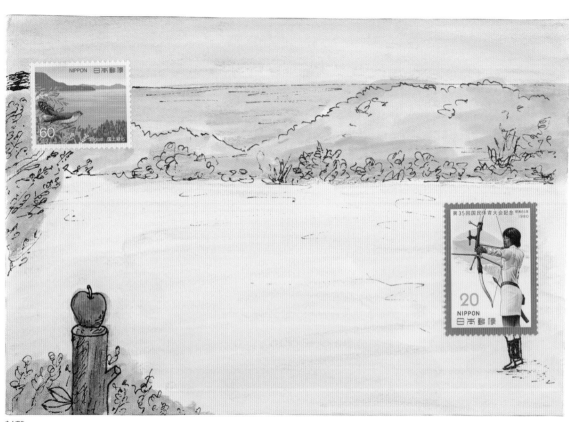

射撃

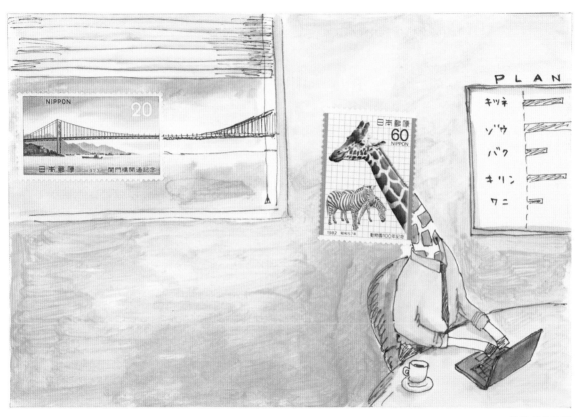

準點前的時光

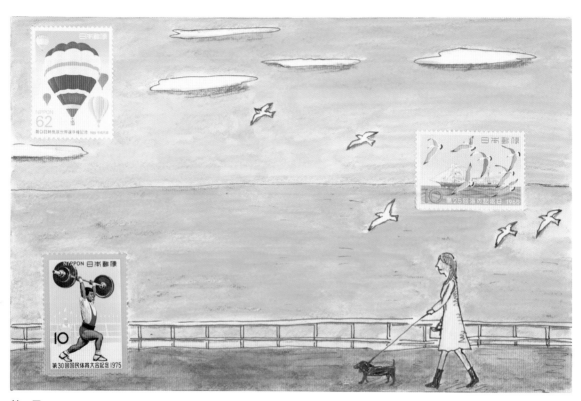

某一天

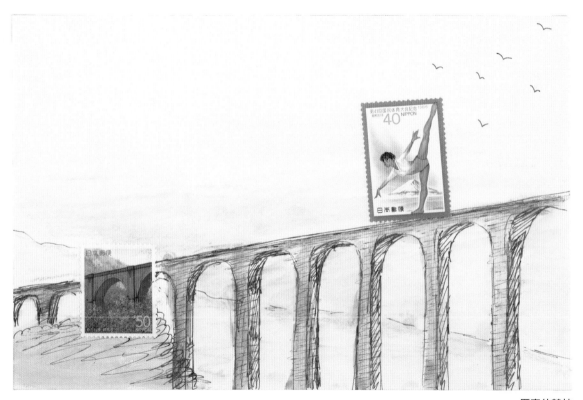

厲害的競技

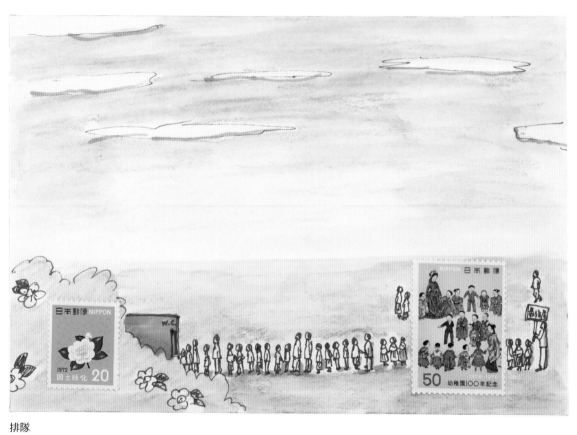

排隊

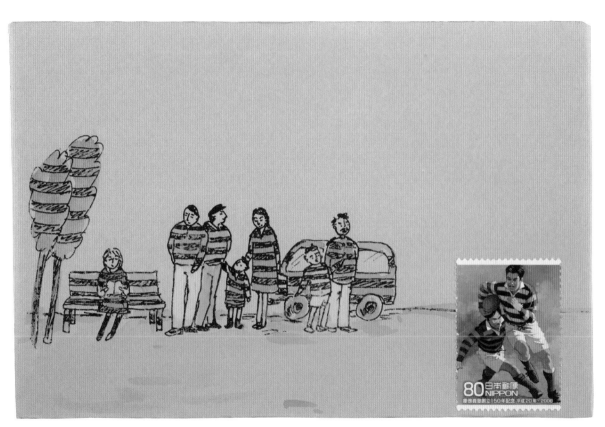

橫條紋的人群

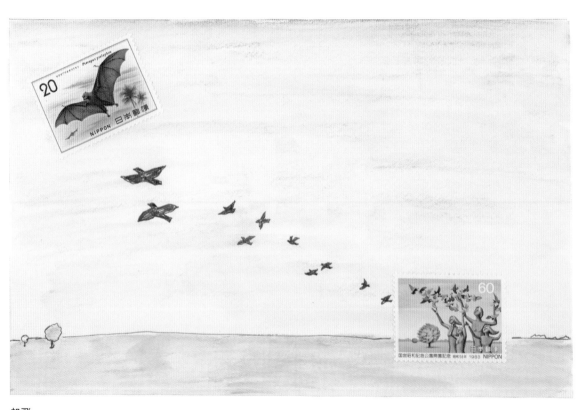

起飛

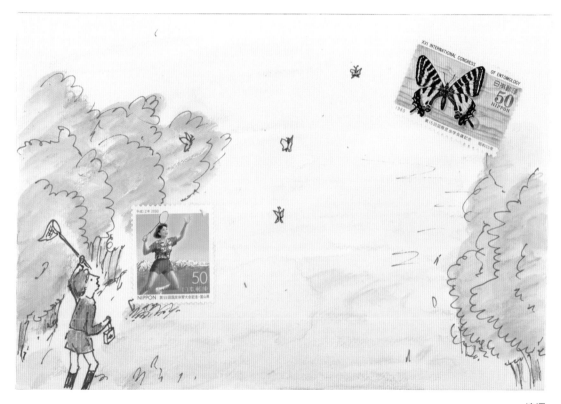

追逐

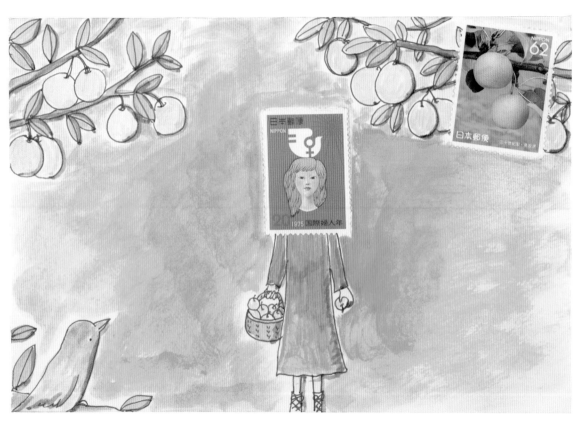

摘蘋果

讓奶奶把蘋果拿回家囉。

雖然是隔壁院子的蘋果。

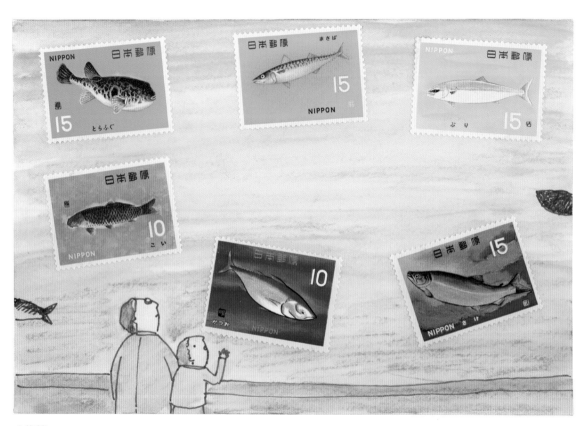

水族館

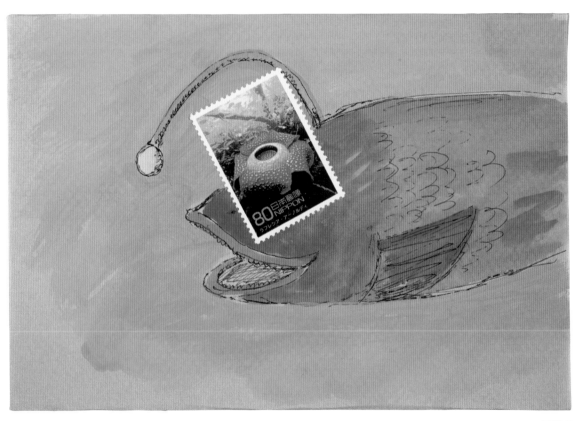

深海魚

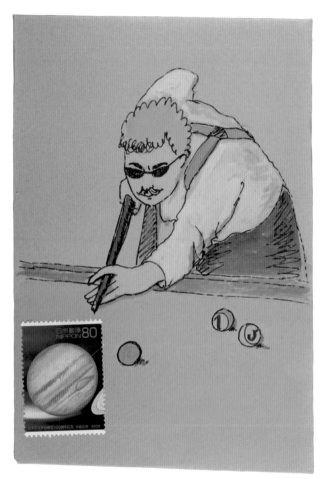

撞球

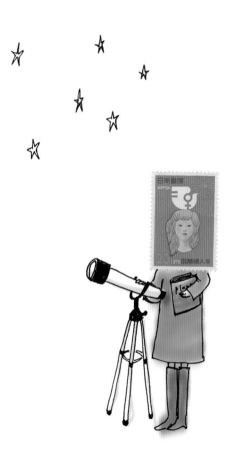

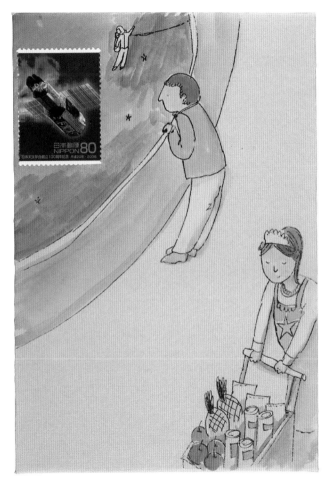

宇宙旅行

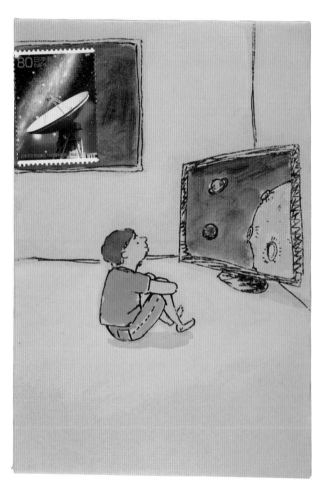

超強天線

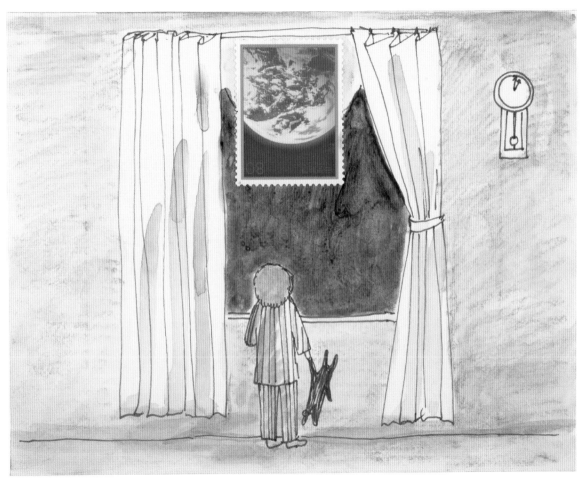

晚安

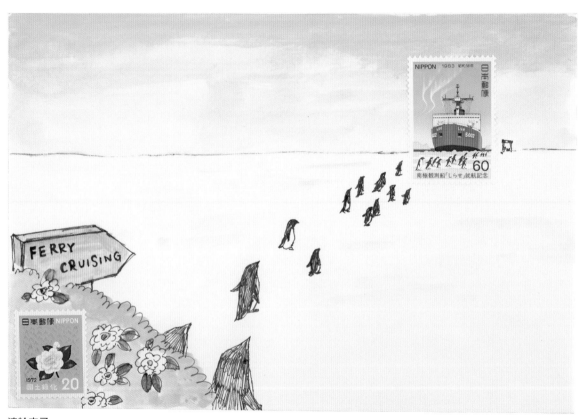

渡輪來了

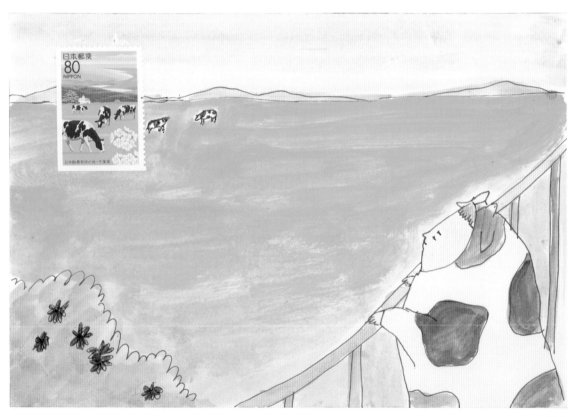

憧憬

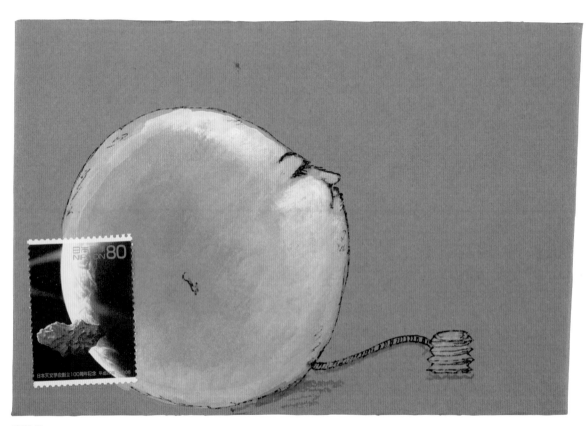

030

膨脹君

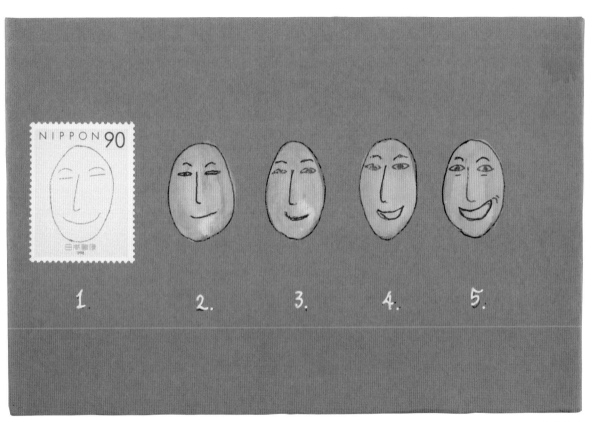

笑的方式

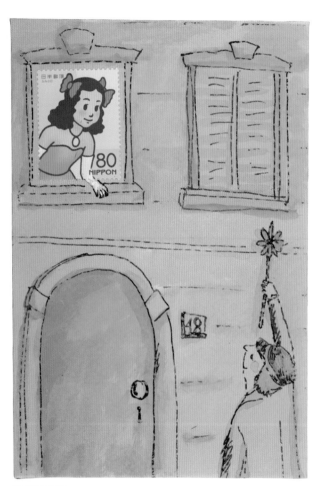

我來見妳囉

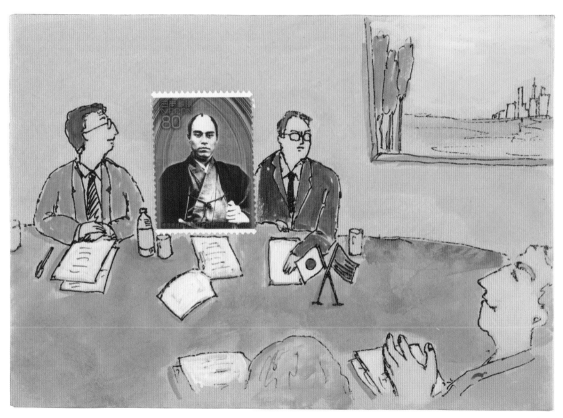

高峰會議

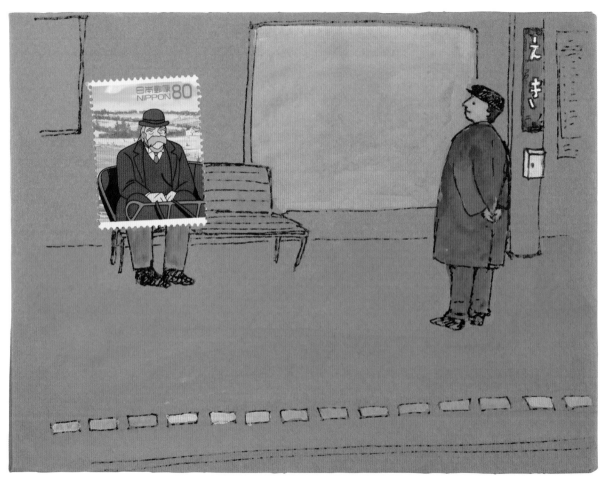

034

車站

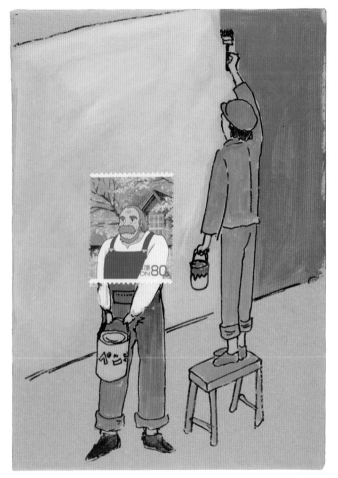

刷油漆

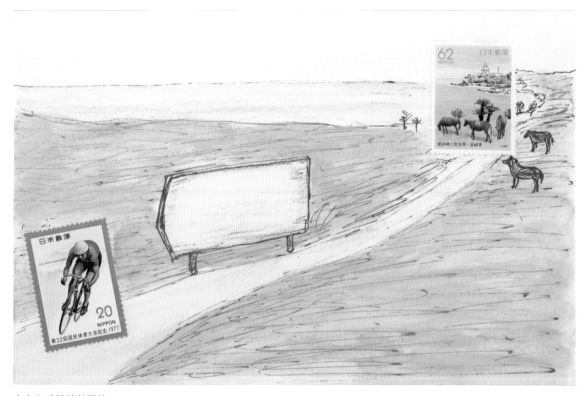

令人心曠神怡的道路

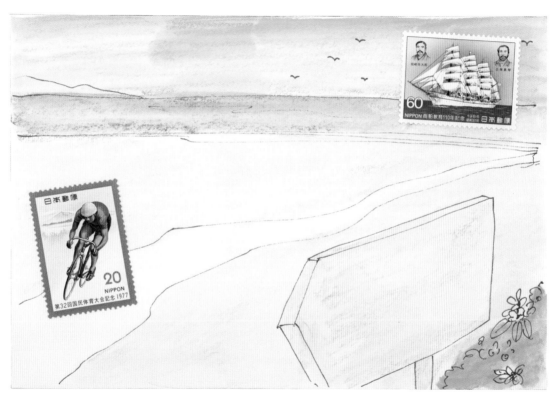

奔馳

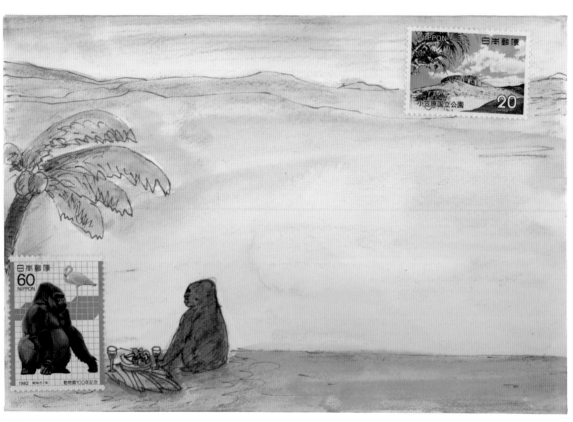

會議

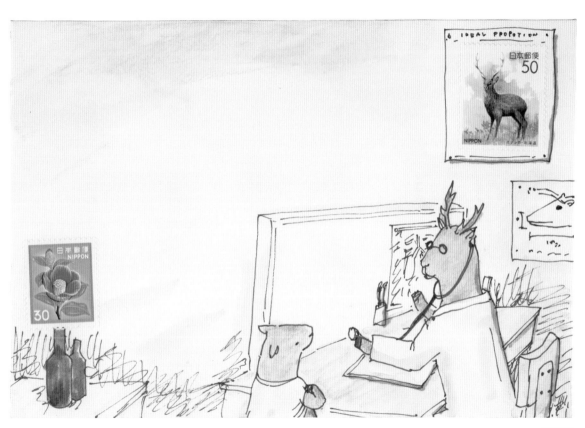

鹿醫師

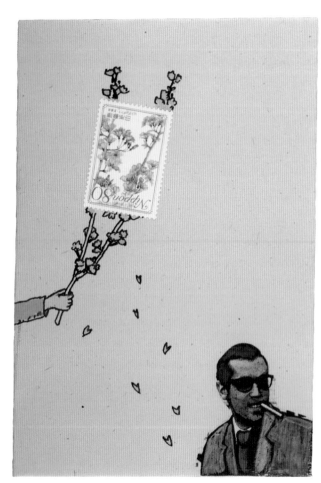

賞花

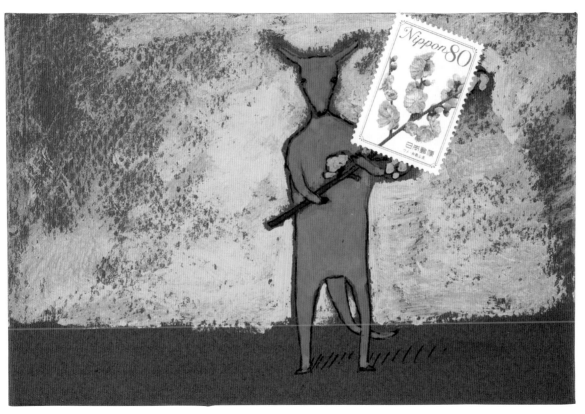

Girl

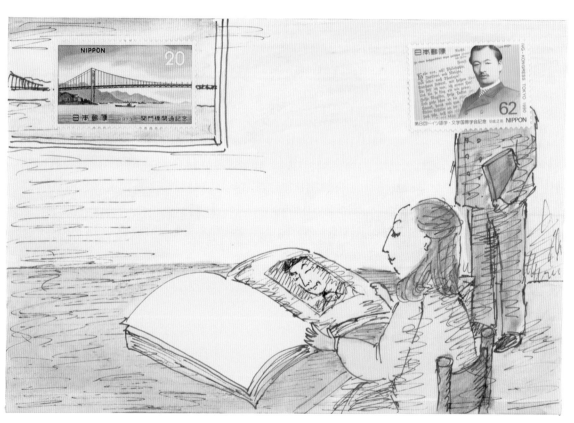

圖書館

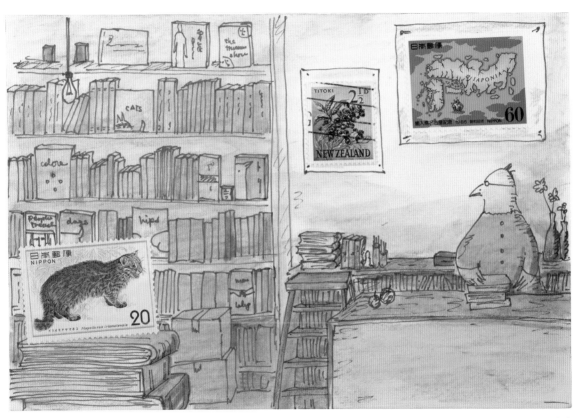

書店

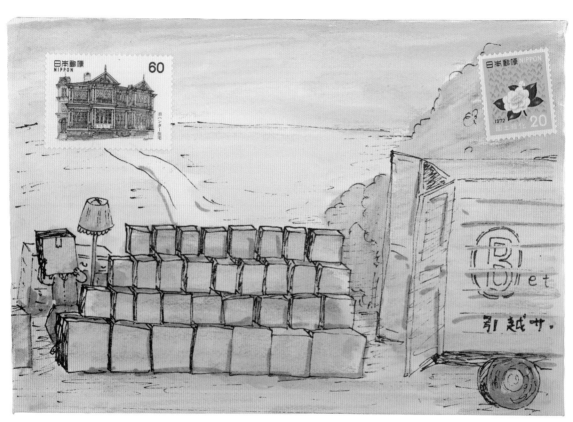

搬家

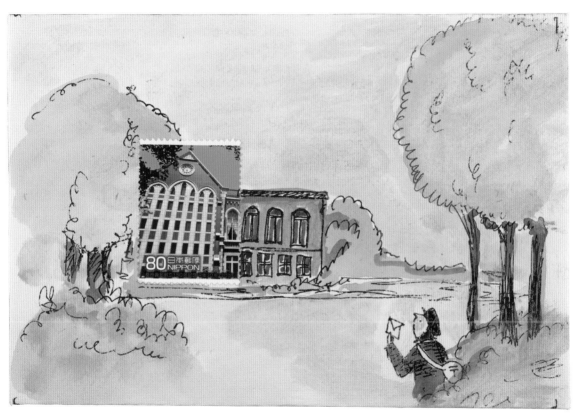

有信喔

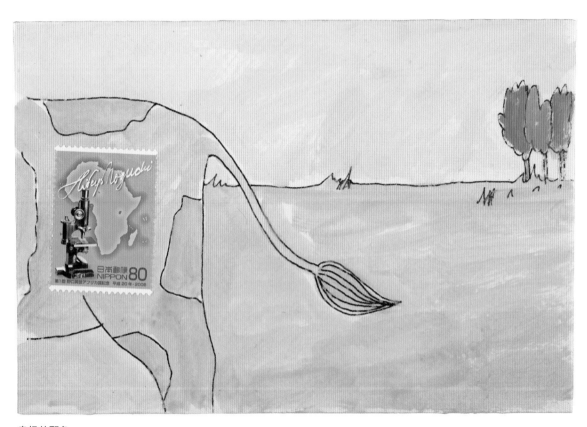

奇怪的配色

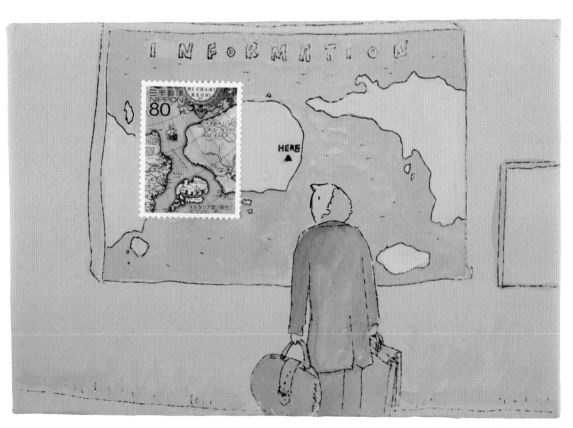

超簡略的導覽圖

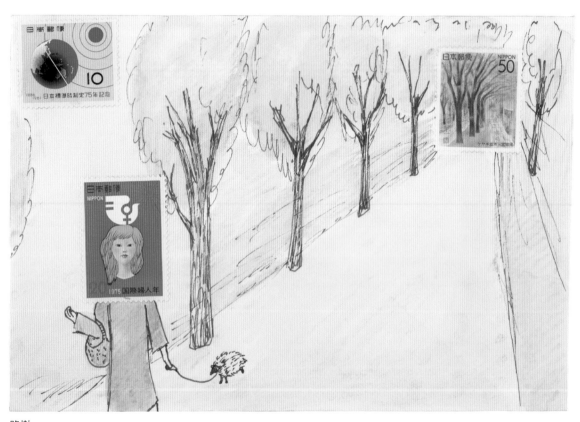

路樹

要養什麼
都是我的自由吧！

虚無

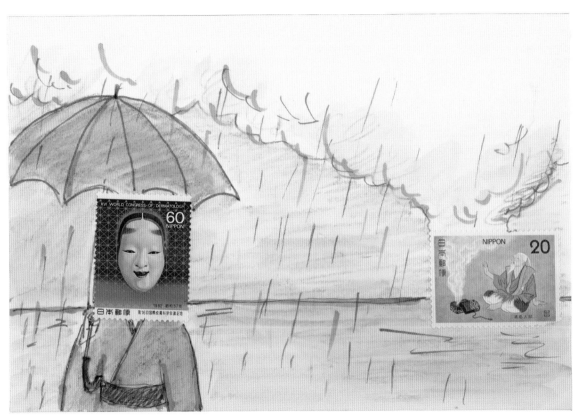

雲爺爺

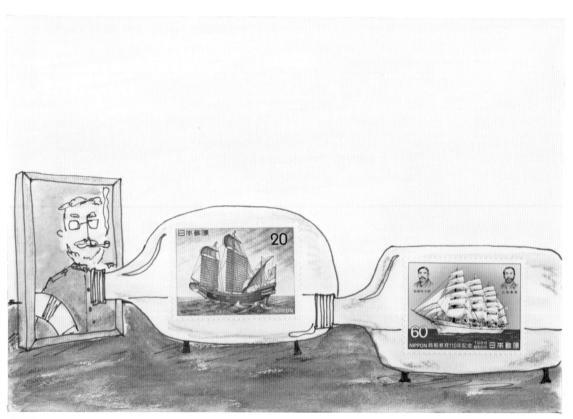

喜歡海

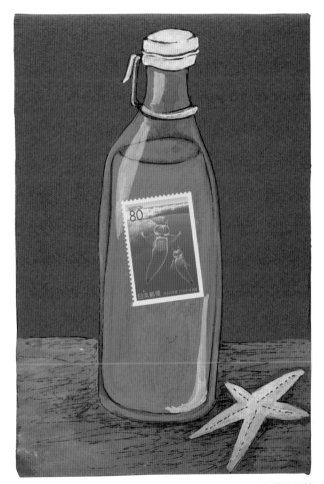

海邊的回憶

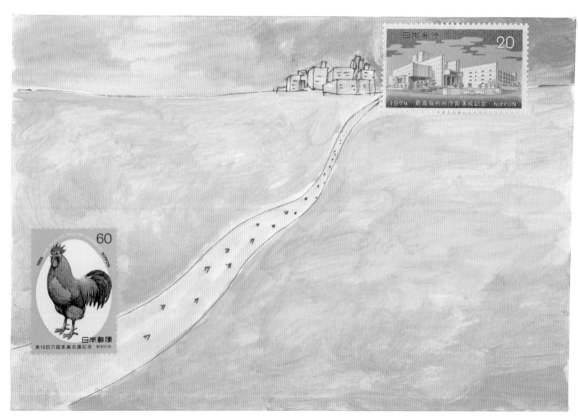

逃脱

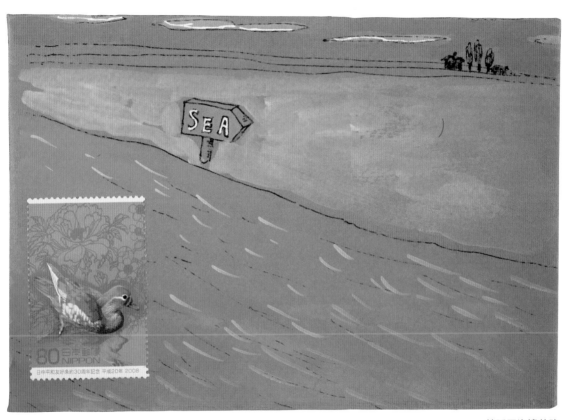

綿延至海邊的路

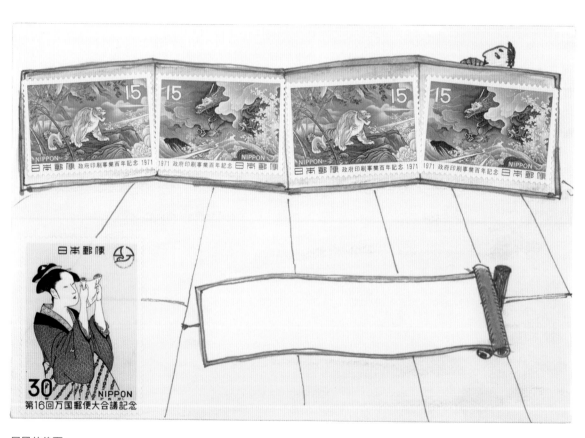

屏風的後面

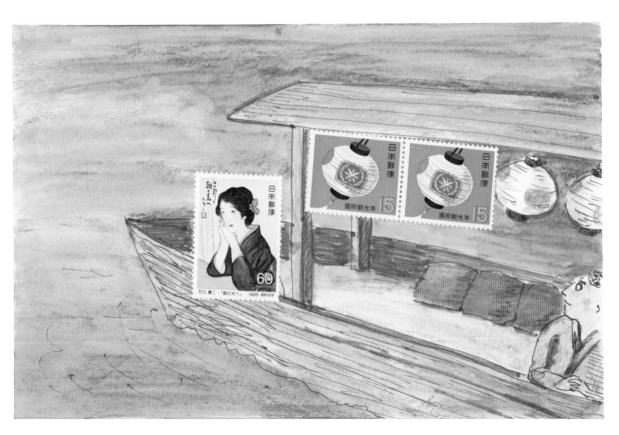

屋形船

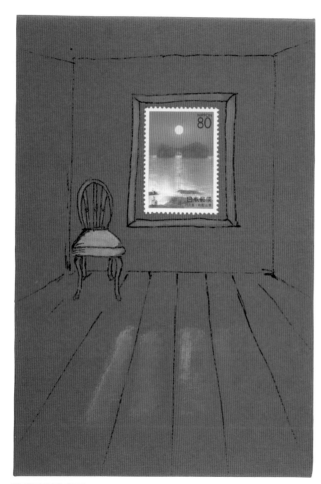

黃昏時刻的窗戶

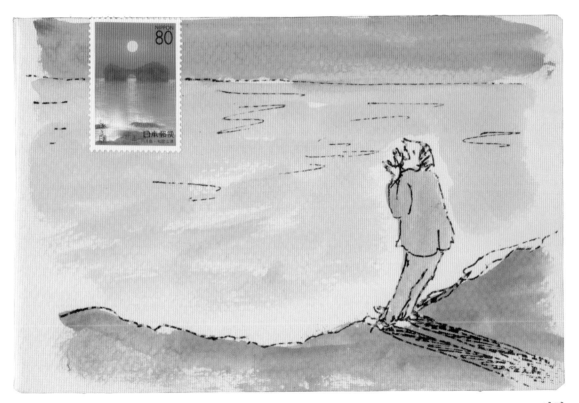

吶喊

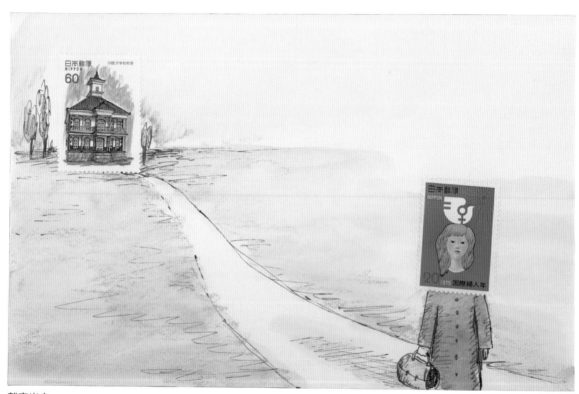

離家出走

厭倦了

平凡無奇的生活了

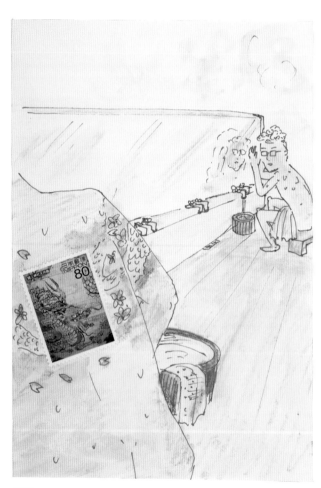

澡堂

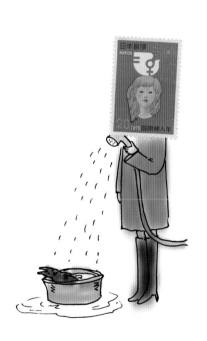

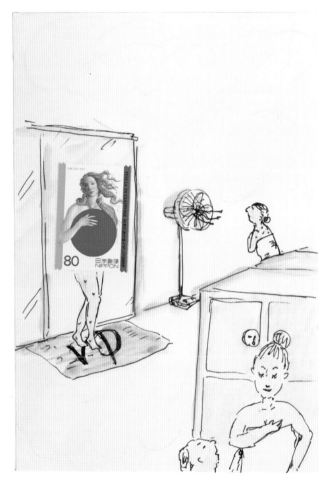

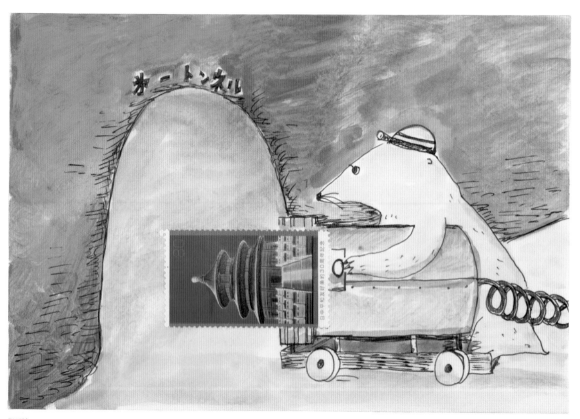

隧道

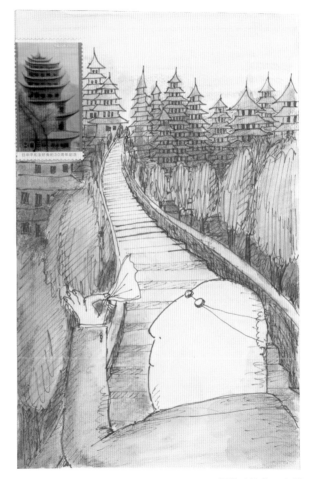

探訪建築物～古都

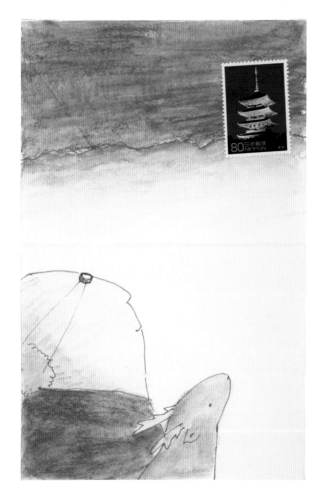

066

探訪建築物～奈良

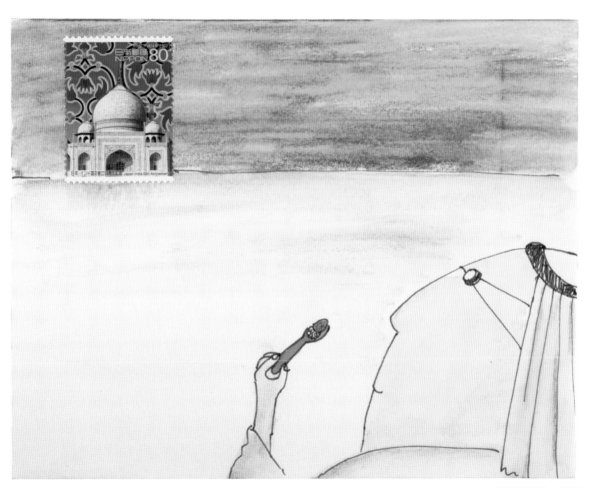

探訪建築物～印度

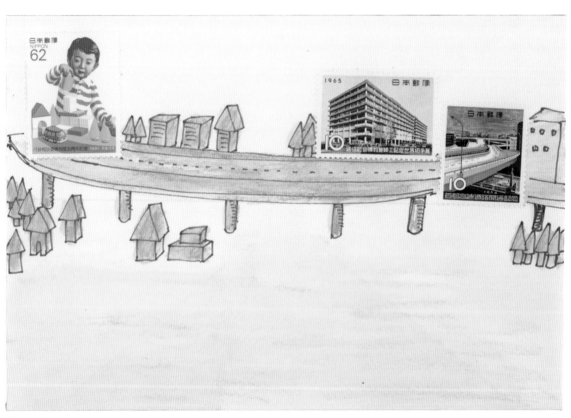

積木遊戲

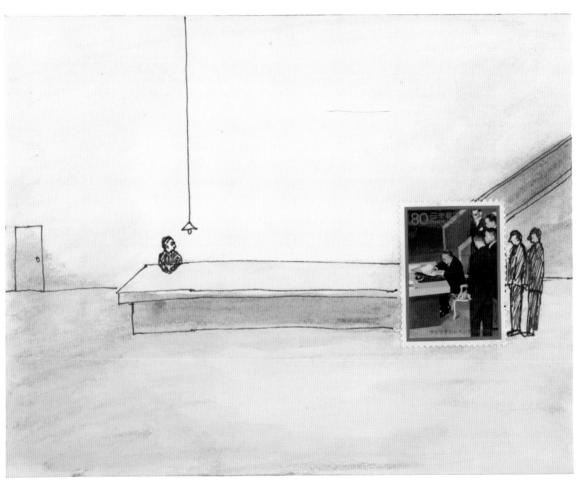

超長的桌子

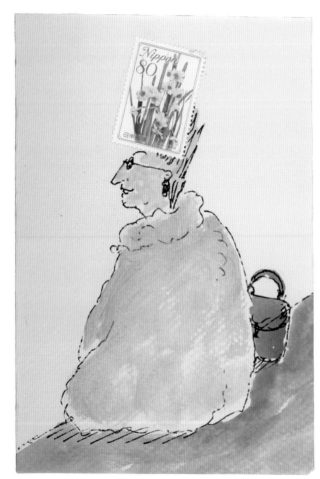

夫人

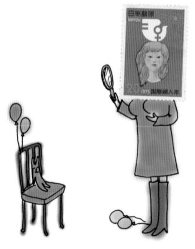

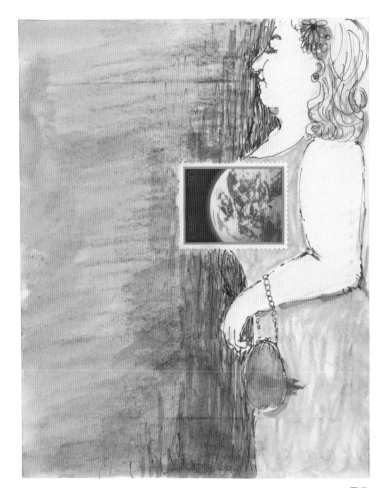

巨乳

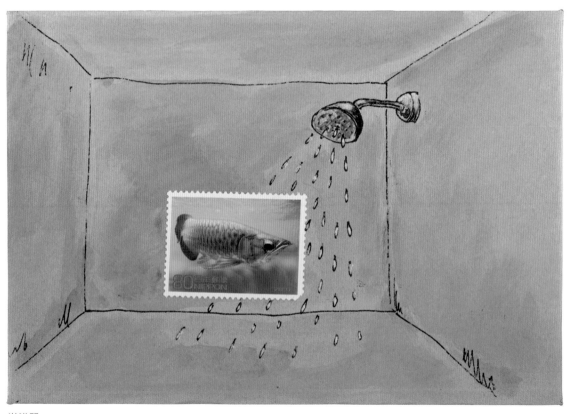

淋浴間

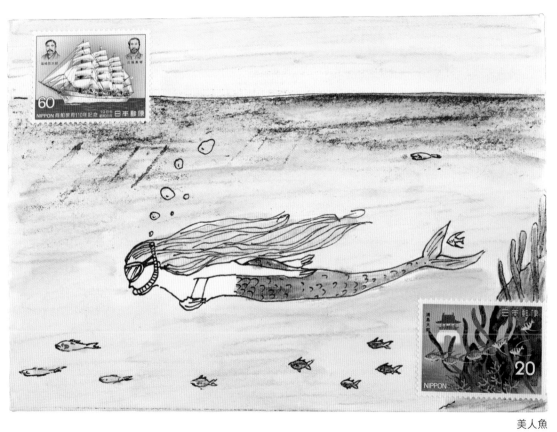

美人魚

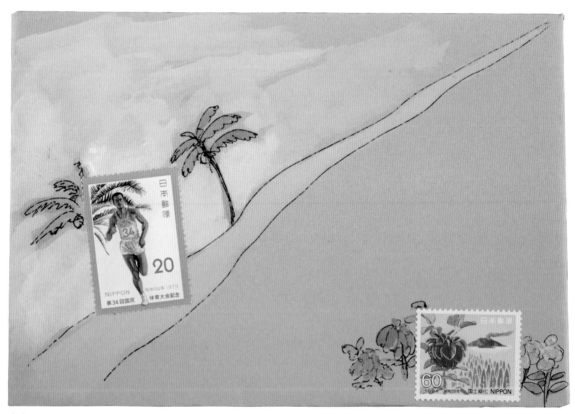

奔跑吧！瀬古

編註：日籍長跑名將瀬古利彦 Toshihiko Seko。

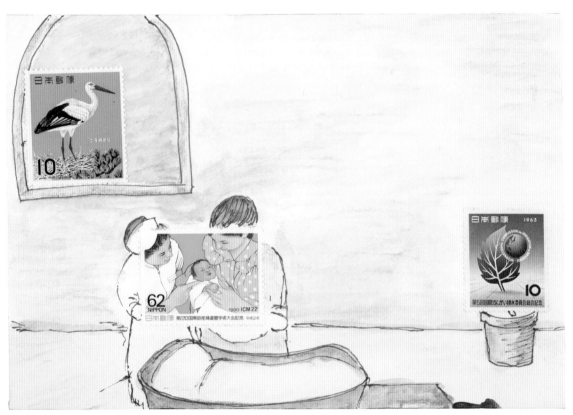

生日

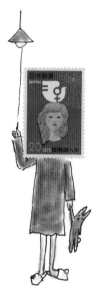

夜晚<sub>的</sub>道路
是 很危險<sub>的</sub> 喔

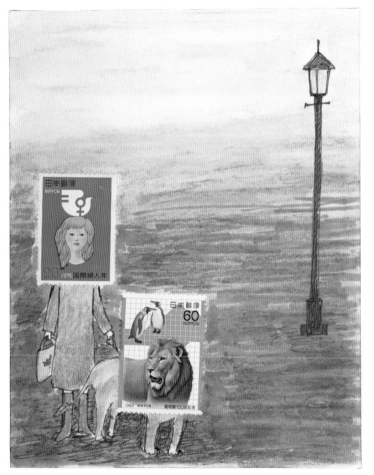

夜間散歩

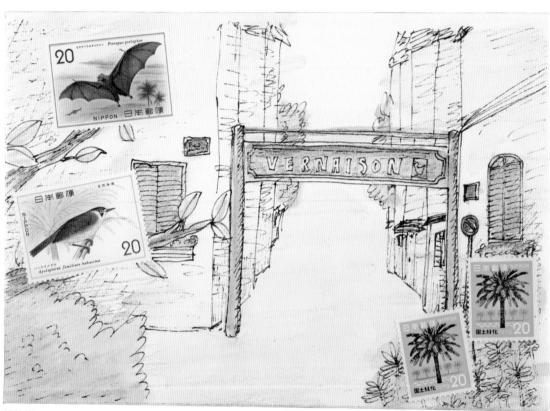

某條街

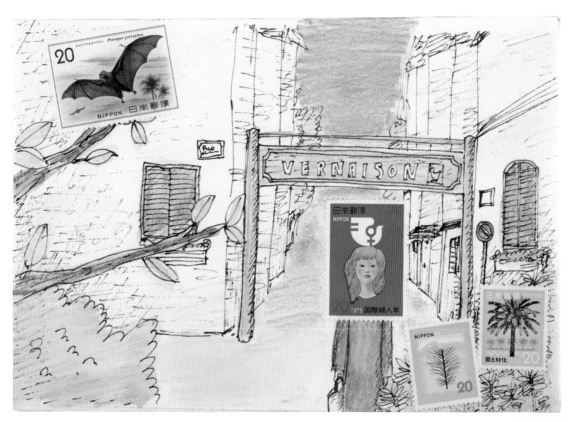

黃昏時刻

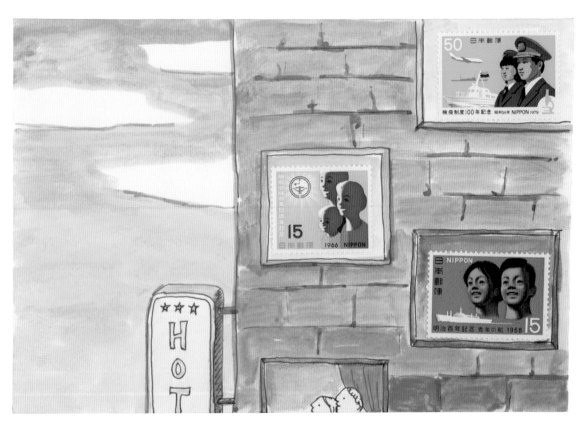

Hotel

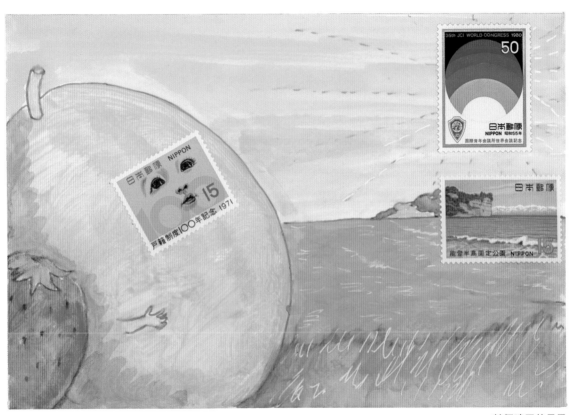

某個晴天的日子

好像來得 太遠了

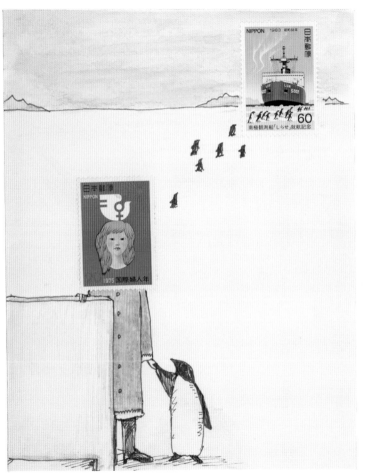

ferry cruising

084

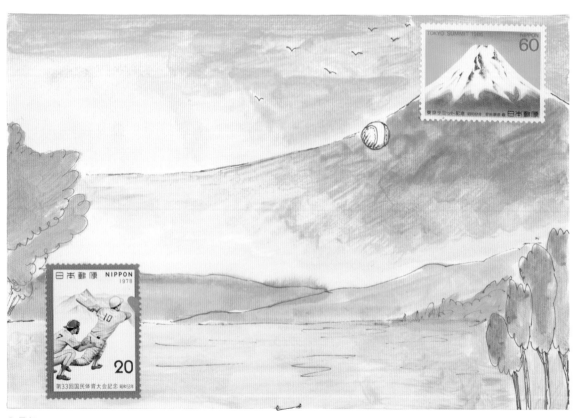

全壘打

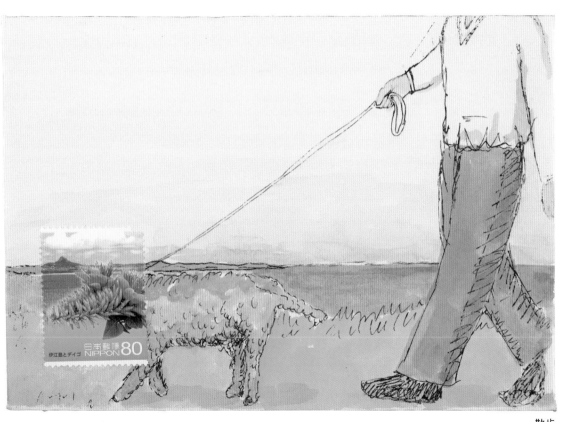

散歩

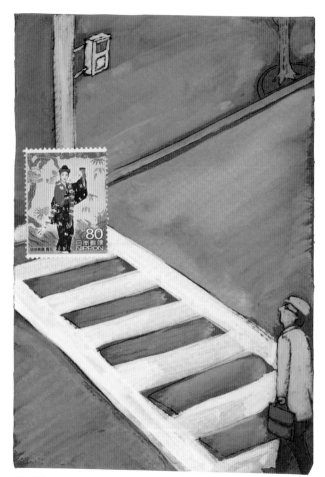

斑馬線

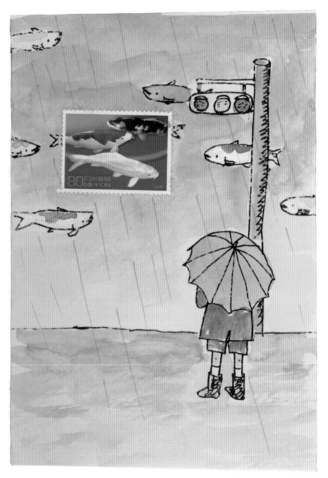

雨天散步

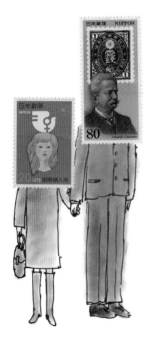

父親 大人，

家 裡的 電視

選 這個 不錯 喔。

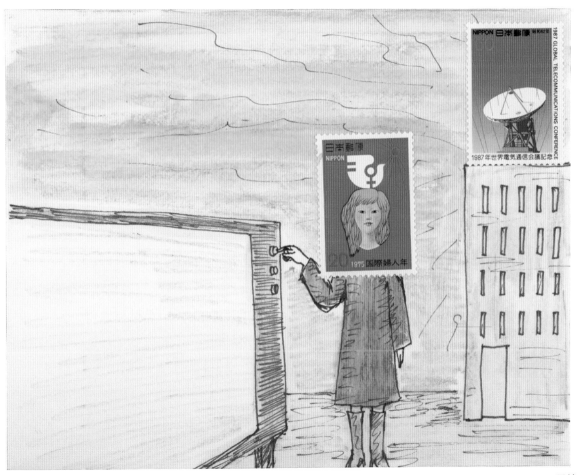

天線

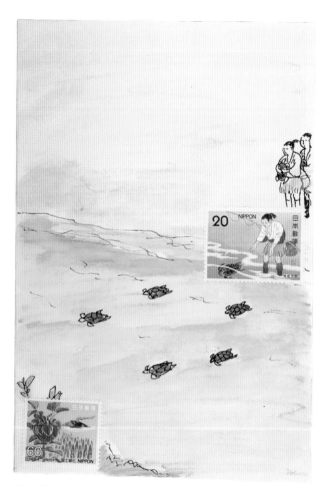

放生體驗

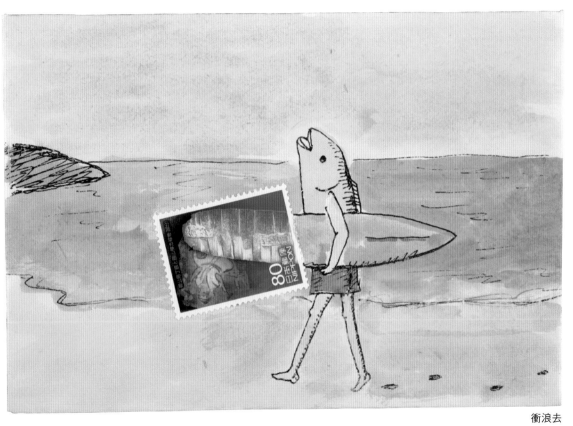

衝浪去

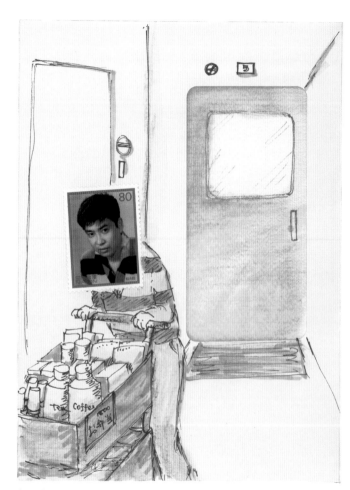

打工中

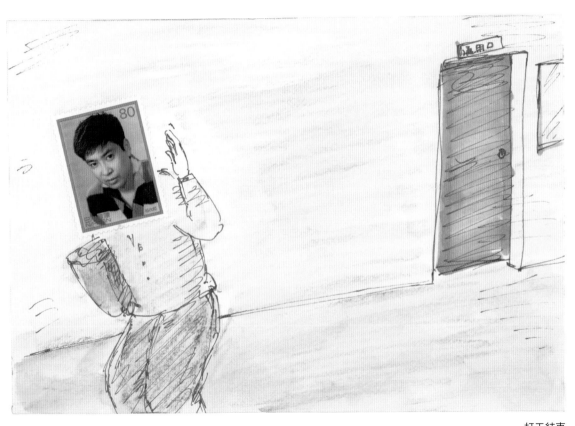

打工結束

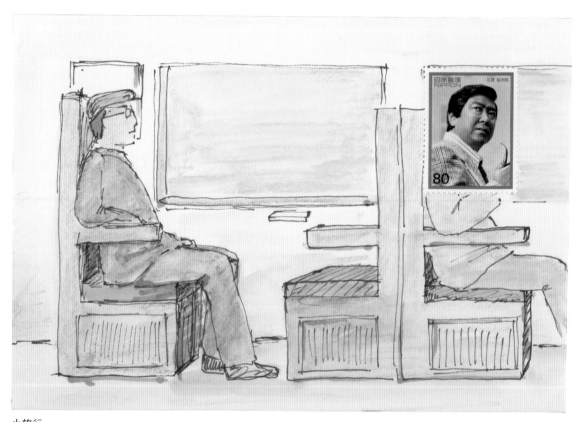

小旅行

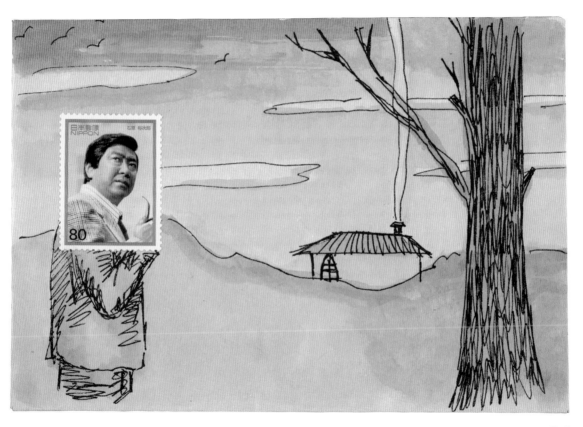

黄昏

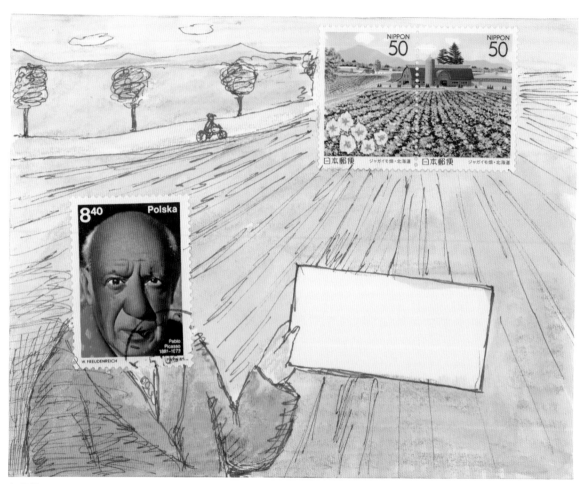

在田裡

便當

老夫老妻

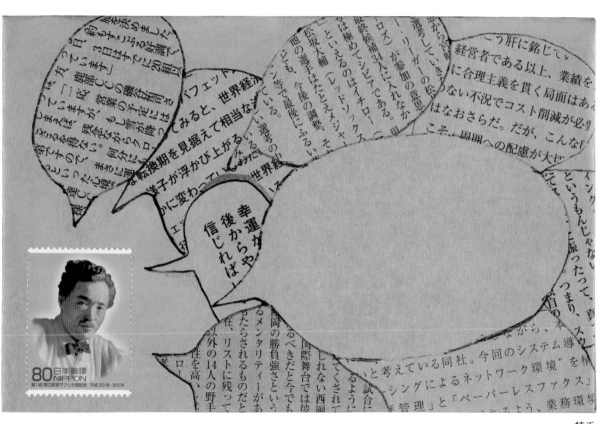

饒舌

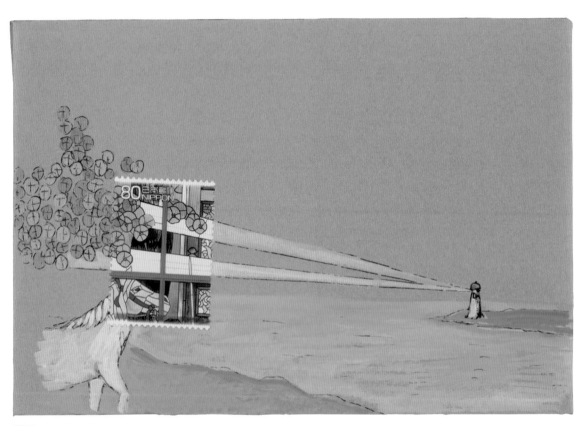

燈塔

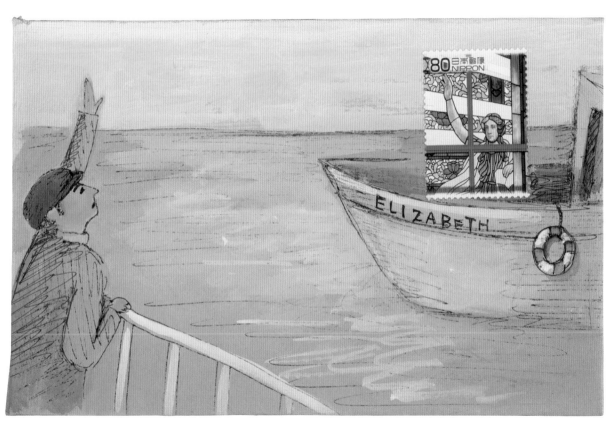

離別

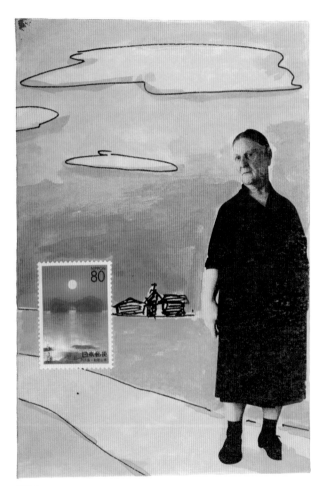

落日

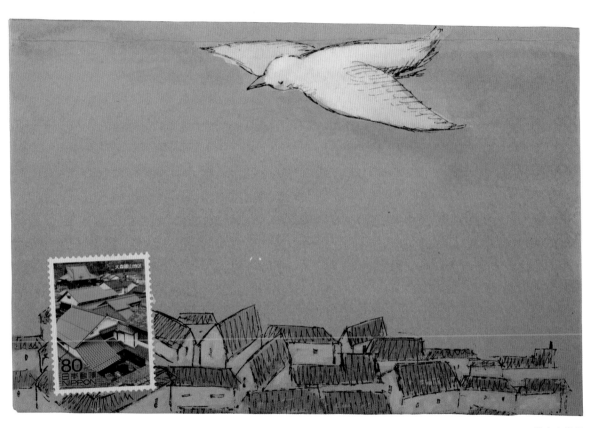

從空中俯瞰

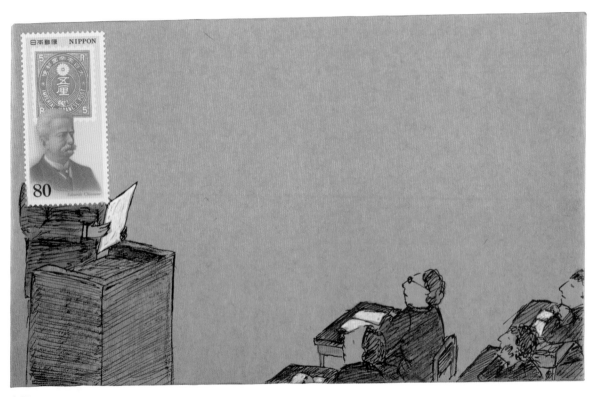

老師

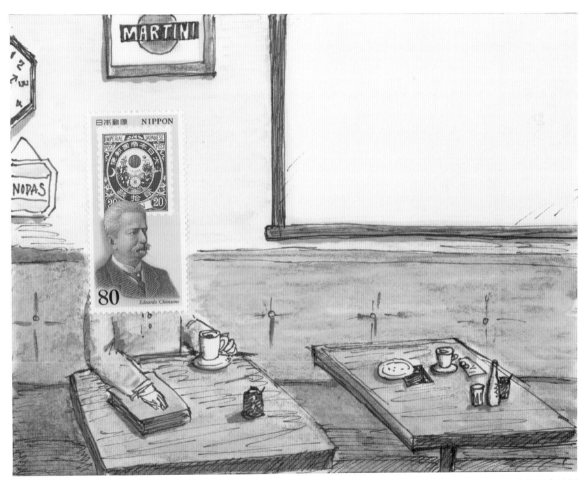

老師休息片刻

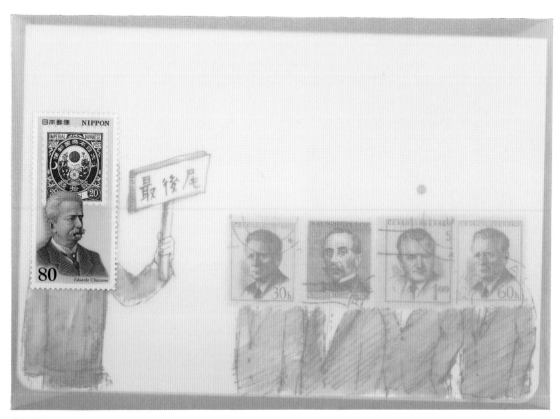

老師打工

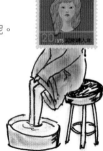

父親大人，

也真是辛苦呢。

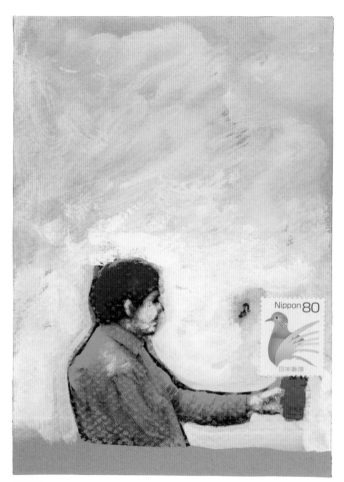

魔術師

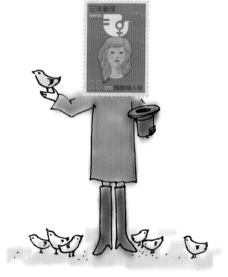

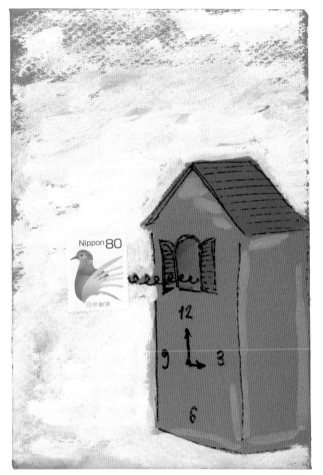

鴿子時鐘

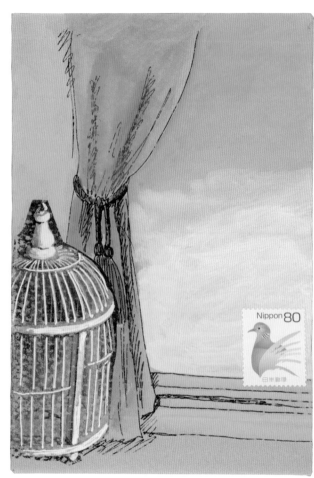

窗邊

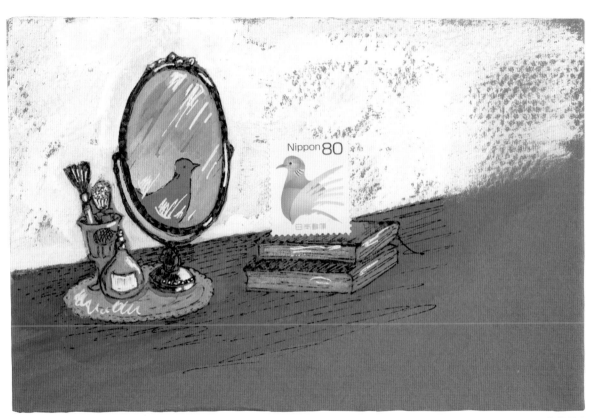

修飾儀容

看 起來像 是 在 說 真心話

對吧

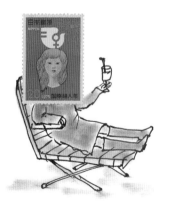

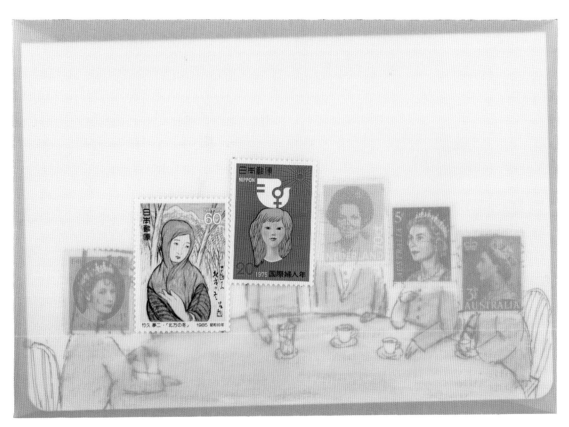

女生聚會

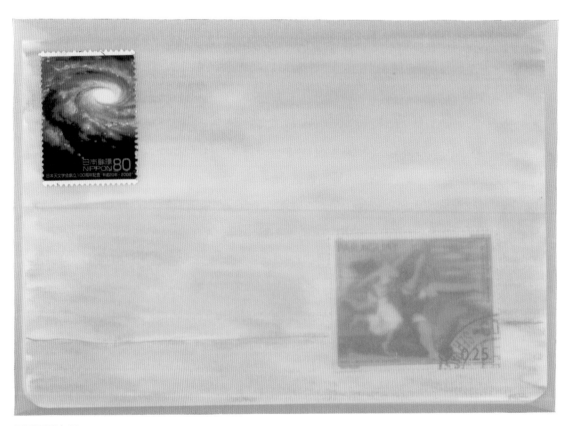

暴風雨要來了

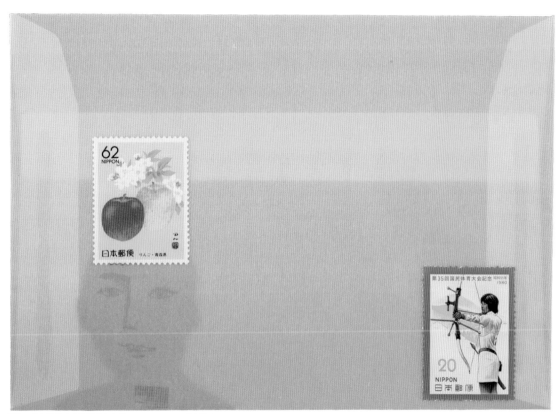

編註：戲劇中的瑞士英雄威廉泰爾 William Tell，精於射箭。

William Tell

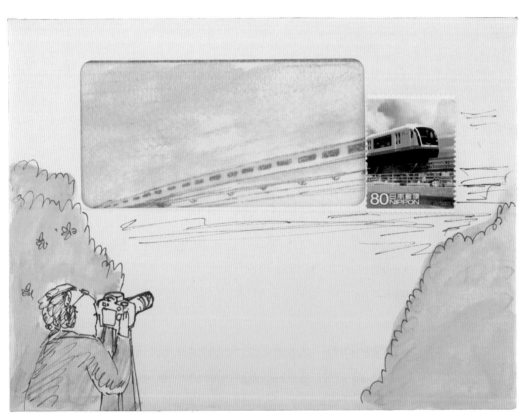

鐵道迷

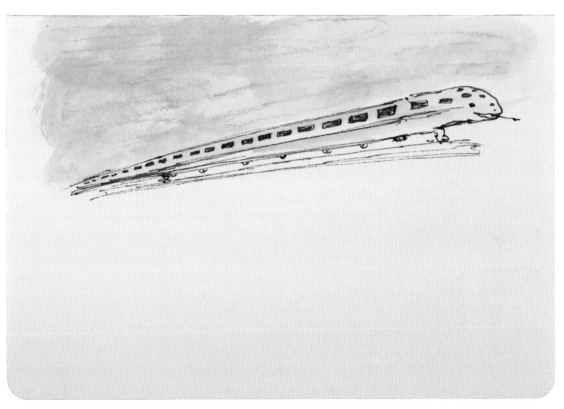

鐵道迷（信封內）

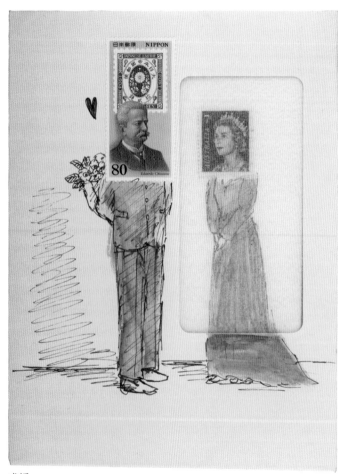

求婚

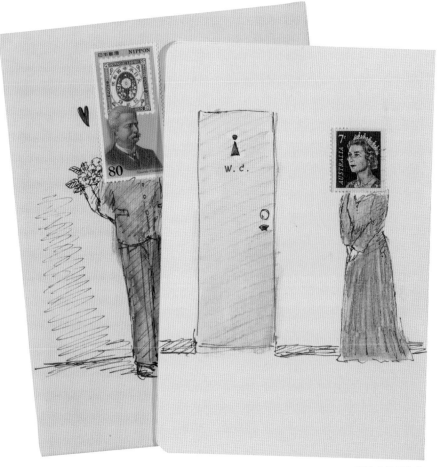

119

求婚（信封內）

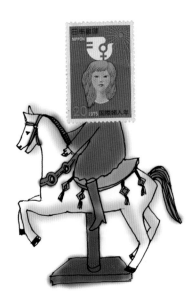

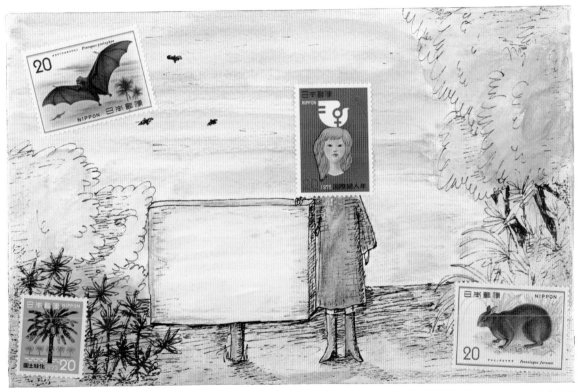

在森林裡

# 做 法

關 於 做法，

其實根本 不用教 呢。

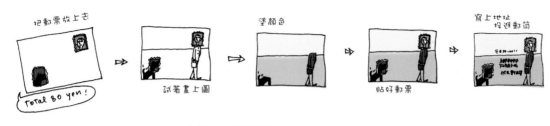

## 做法 1

先從單張 80 元的郵票開始。
習慣了之後，再將總額 80 元的多張郵票貼在一起，嘗試各種不同拼湊的方式。
搞不好這樣子故事就會自然而然產生了也說不定。

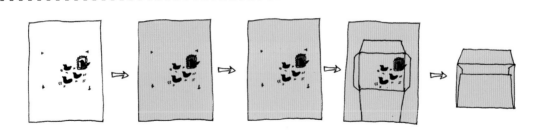

## 做法 2

在 A4 的紙上畫出想要的樣子，再去影印。
這時，若是印在色紙上，就會變成一封別有風情的信封。
之後再剪成能做成信封的形狀，塗上膠水就完成了。
想要複製多數同款設計或者做成漂亮的美術拼貼時，推薦使用此種方式。

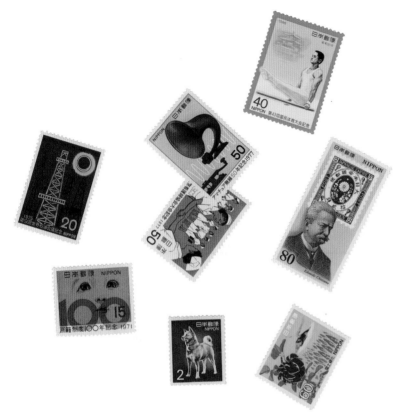

郵票的故事

你們家中有沒有在使用的郵票嗎？

即使是像日本這種古雅風味的郵票，根據使用方式的不同，也能變得既帥氣又有趣。

將郵票橫放或倒貼，改變觀賞的角度。

對於無法單獨使用的小額郵票，想辦法拼湊成 80 元足額，就能勾織出意想不到的故事。

老舊的小額郵票也可以在網路上買到喔。

# 畫材 的故事

## 畫筆

覺得自己用起來舒服好用的最好。
推薦在使用較濃的藍色時，可以帶出特殊風情的。

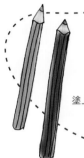

## 水彩色鉛筆

簡單好畫，之後可以用水筆塗開的
水彩色鉛筆，非常方便。
塗上顏色之後，所呈現的感覺可是完全不一樣的喔

## 壓克力顏料

想要再更用心作畫的人，我推薦使用壓克力顏料。
畫在有顏色的水彩畫用紙上，會更有專業的感覺。

## 粉蠟筆

可以畫出粉嫩溫柔感覺的粉蠟筆也是很好的畫材。
像是調色盤一樣，搭配使用柔軟的海棉來畫，不會弄髒手很方便。
即使只有少數幾個顏色，混合使用的話也能做出微妙的配色喔。
我常使用的是 HOLBEIN 品牌的「PAN PASTEL」。

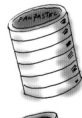

我是雙胞胎的姐姐喔。請多指教喔。